第一章 概 述

"春来谁作韶华主，总领群芳是牡丹。"牡丹，木本植物，也称木芍药，因花朵雍容华贵，又称富贵花。民间历来把牡丹视为富贵吉祥、繁荣幸福的象征。牡丹品种甚多，其色各异，昔贤《牡丹赋》中盛赞其为"我按花品，此花第一，脱落群类，独占春日"。故历来文人墨客皆赋诗写生以颂。"牡丹"之名在秦汉之际就有了，汉代《神农本草经》中最早出现记载。观赏牡丹始于隋唐，盛于宋。唐代诗人白居易写下了"绝代只西子，众芳惟牡丹"的诗句；唐代画家边鸾所画牡丹，古人评"妙得生意，不失润泽"；现在能看到的最早的完整牡丹画是五代徐熙的《玉堂富贵图轴》，始创"落墨画法"。宋代善画牡丹者有赵昌、法常等。赵昌提倡对花写照，有"写生赵昌"之誉。上述画牡丹者大多以工笔为主或兼工带写。写意牡丹始于明代。如徐渭的牡丹笔墨雄健，滋润饱满。他在题画诗中写有"富贵花将墨写神"，对后世影响极大。清代的恽南田、李宗扬，近代的吴昌硕、任伯年都是画牡丹的高手。

写意牡丹即用写意的手法来画牡丹。特点是"笔简意赅""形神兼得"，在夸张中不失其形，并在形似基础上进一步求取气质与精神。写意牡丹一般画在生宣纸上。宣纸吸水力强，笔线厚重凝练而不平薄。墨与笔是分不开的，离墨则无笔，离笔则无墨；而墨与水更是紧密相连，墨的干湿、浓淡都是由水分的多少来决定的，所以说，墨法也是水法。写意牡丹要善用水，表现出牡丹"春风拂槛露华浓"这一润含春雨的特性。历代画家在如何用水方面做了长期的探索与实践，积累了涨水法、枯水法、渍水法、翰水法、冲水法、铺水法、导水法、雾水法、胶水法、宿墨法等多种画法，使画面水墨交融，产生洒脱松秀、朦胧虚灵、水墨淋漓、变化万千的神奇效果。

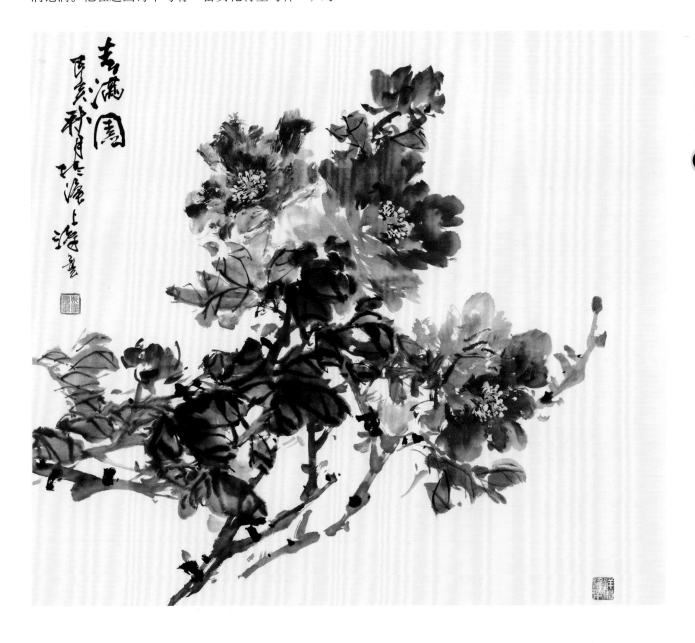

第二章 写意牡丹花头画法

1.红牡丹花朵创作步骤画法解析

步骤一:

　　先用羊毫笔蘸白粉水，再用笔尖蘸曙红。笔肚由浓调至淡，调的笔要来回翻转调动，使颜色慢慢过渡到笔肚。笔尖朝下按转开始画第一瓣花瓣，画出牡丹花前面浅色花瓣（也是花瓣的反面）。画时花瓣要有大小之分。

步骤二:

　　毛笔再蘸较浓的曙红色，笔尖蘸胭脂色，画出花心正面花瓣。在浅色的花瓣边缘上切瓣，再用笔尖上的深胭脂色在画好的花瓣上叠加切线，画时用角度不同的细短线。

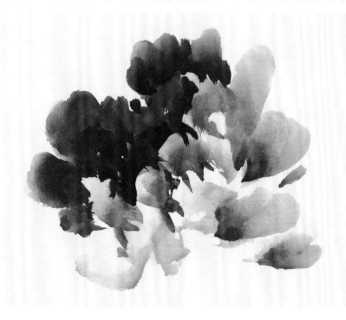

步骤三:

　　继续在有层次的花瓣上叠加花瓣。画时花瓣之间要留有大缺口、小缺口，花瓣要大小不一，花瓣之间要留有距离，要有浓淡变化，有层次，有高低。

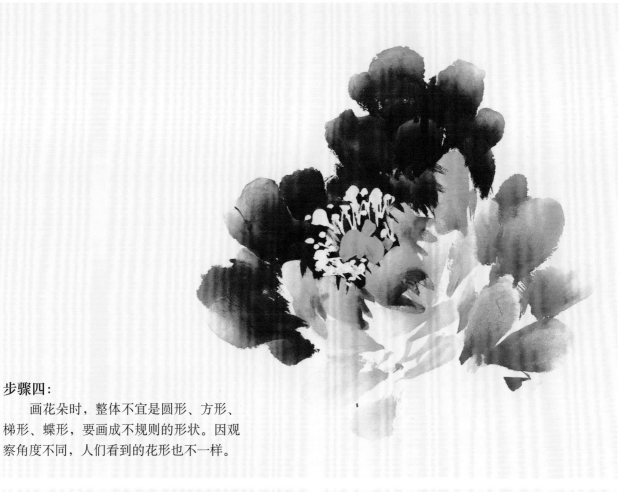

步骤四：

　　画花朵时，整体不宜是圆形、方形、梯形、蝶形，要画成不规则的形状。因观察角度不同，人们看到的花形也不一样。

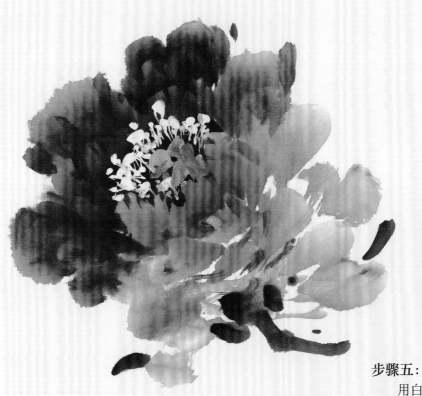

步骤五：

　　用白色加藤黄点出雄蕊，用浓绿画出雌蕊，用嫩叶色（花青加藤黄、曙红，笔尖调胭脂）画出花托和花茎。

2. 黑牡丹花朵创作步骤画法解析

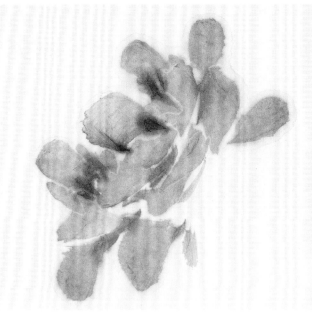

步骤一：

　　先用羊毫笔蘸水搁半干，笔尖调墨，调至笔肚。调色时笔要转动，由浓至淡画花朵的反面花瓣。色调较淡，也就是我们看到花朵反面的花瓣。画时用笔肯定，落笔时不要复笔，更不要涂抹，画时要松散。

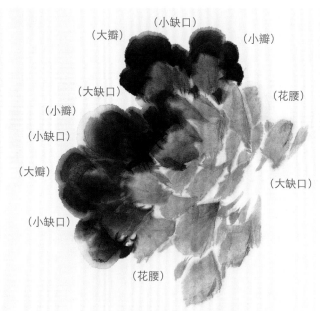

（小缺口）
（大瓣）　　　　（小瓣）
（大缺口）　　　　　　（花腰）
（小瓣）
（小缺口）
（大瓣）　　　　　　　　（大缺口）
（小缺口）
（花腰）

步骤二：

　　笔调浓墨，花瓣画时花瓣叠加，花瓣内紧外松、参差不齐，花瓣大小不一，留有大缺口、小缺口，这样画起来的花朵更显灵动。

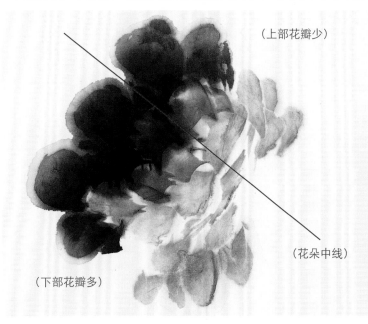

（上部花瓣少）

（花朵中线）

（下部花瓣多）

步骤三：

　　在画花朵时留的上部大缺口、下部大缺口的基础上把花朵分两部分，花瓣宜一边多一边少，不能两边花瓣相等，视角不对称才能产生美感。

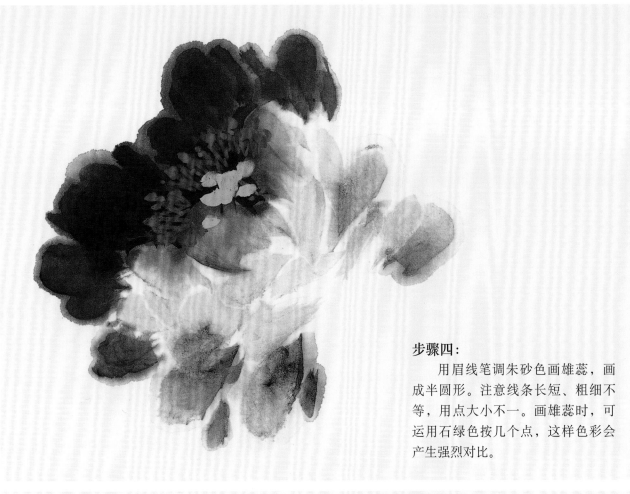

步骤四：

　　用眉线笔调朱砂色画雄蕊，画成半圆形。注意线条长短、粗细不等，用点大小不一。画雄蕊时，可运用石绿色按几个点，这样色彩会产生强烈对比。

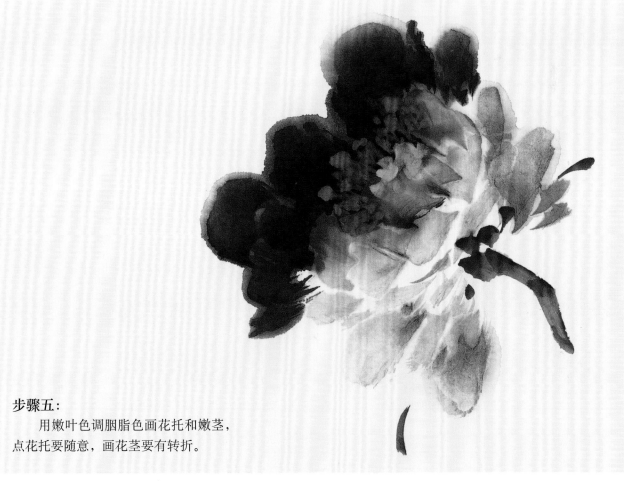

步骤五：

　　用嫩叶色调胭脂色画花托和嫩茎，点花托要随意，画花茎要有转折。

3. 不同色彩和朝向的牡丹花头画法

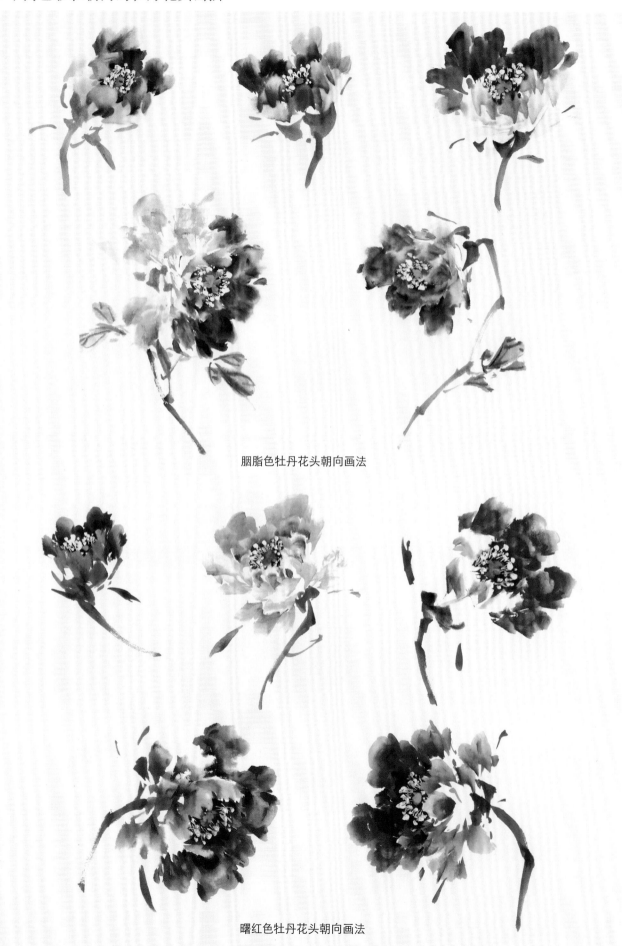

胭脂色牡丹花头朝向画法

曙红色牡丹花头朝向画法

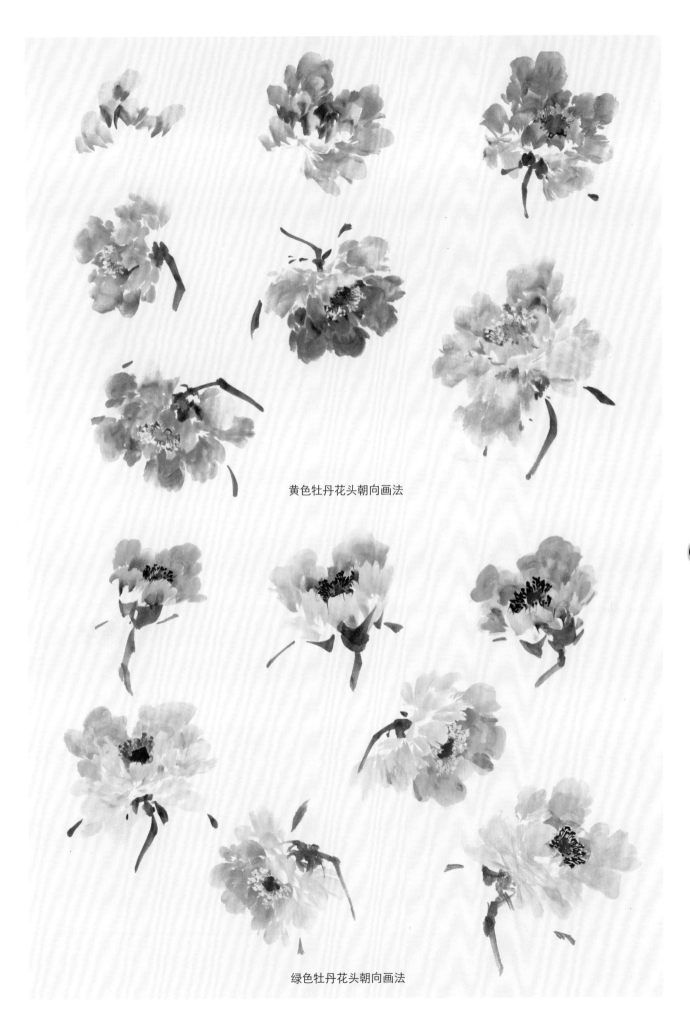

黄色牡丹花头朝向画法

绿色牡丹花头朝向画法

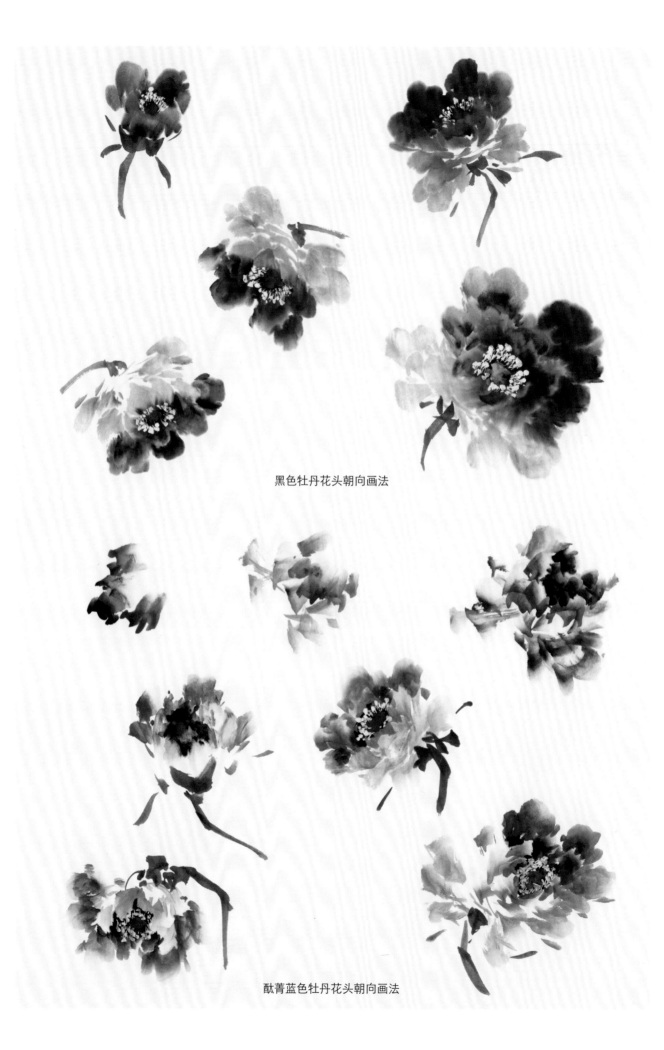

黑色牡丹花头朝向画法

酞菁蓝色牡丹花头朝向画法

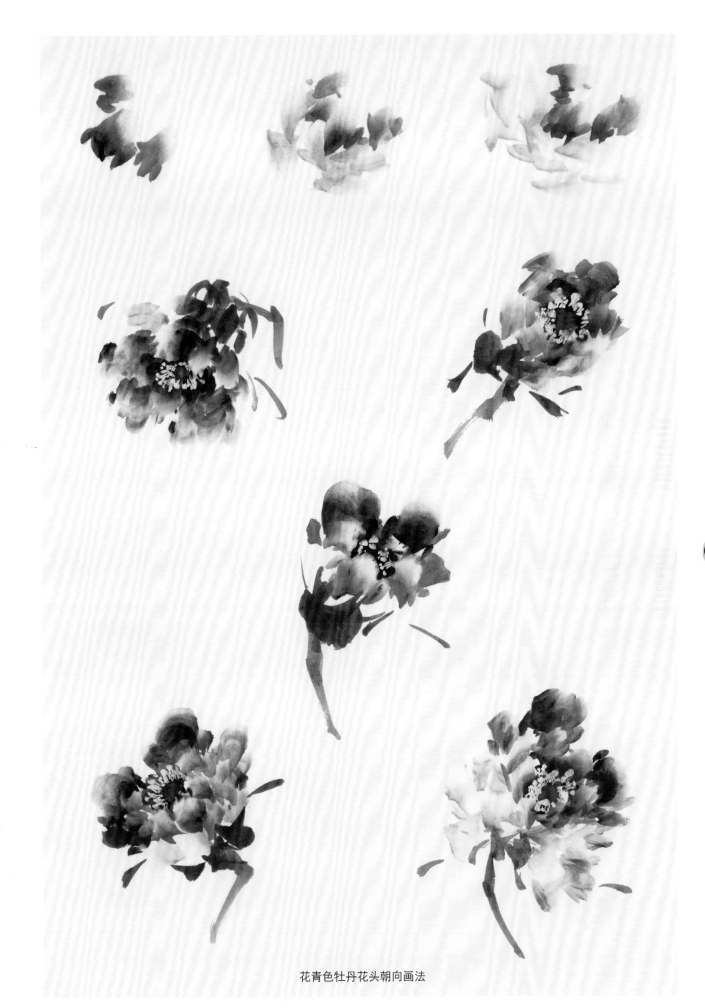

花青色牡丹花头朝向画法

第三章 写意牡丹花蕊、花蕾和花托的画法

1. 花蕊的画法解析

牡丹花蕊有雄蕊和雌蕊之分。用白色加藤黄调成奶油色，用细小狼毫眉笔画雄蕊画时用笔一点大，二点小，五六点为一组。雄蕊朝花心的中心点画出半弧形状，中间用笔调石绿画雌蕊。

花蕊画法

2. 花蕾和花托的画法解析

用花青加藤黄调成绿色，再加少量曙红，笔尖调胭脂，画花苞萼叶和花托嫩茎。再另用笔尖调曙红，调成由浓至淡。笔尖蘸胭脂，画花苞的外花瓣。画时一笔大，二笔小。画花苞时可先画外花瓣，再画花苞叶和花托茎部。

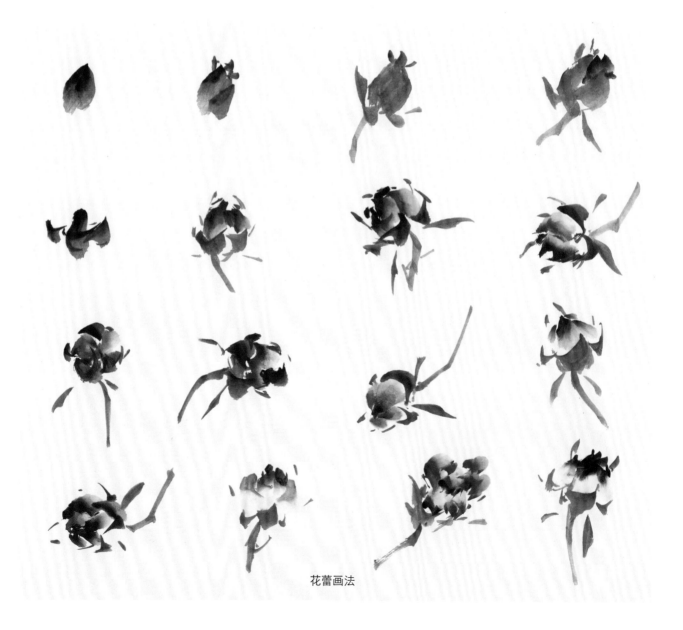

花蕾画法

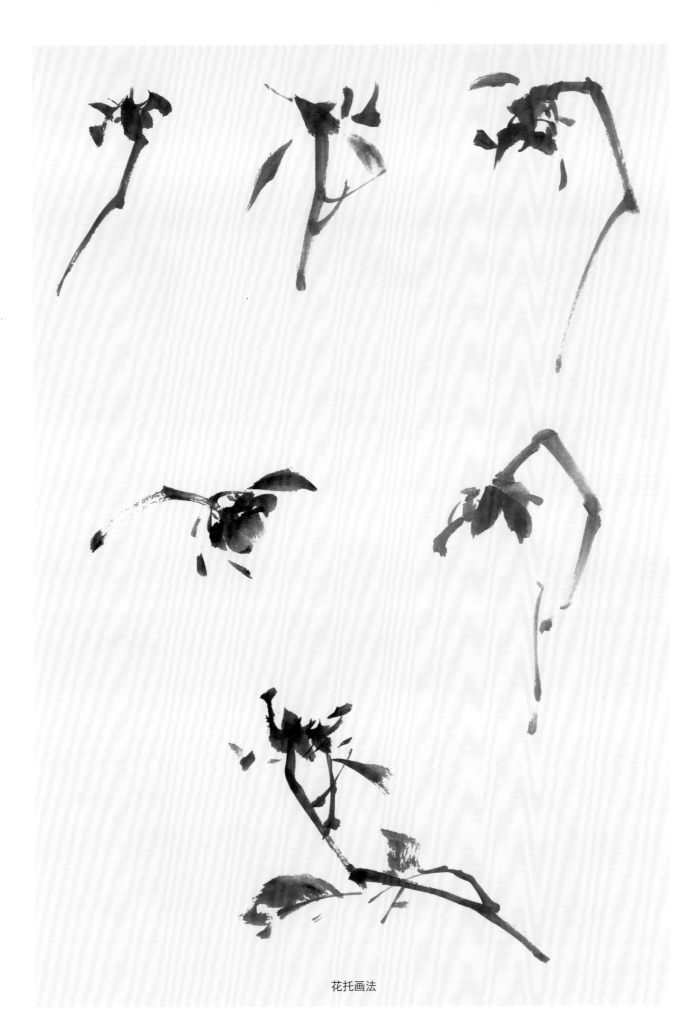

花托画法

第四章 写意牡丹叶子的画法

1. 嫩叶的画法解析

先用花青加藤黄调成绿色，再加少量曙红，笔尖蘸胭脂。画时一笔大，二笔小。叶子大小不同，用笔角度不同，形状也不同。半干时用狼毫叶筋笔勾叶脉筋。用笔要随意，不要拘谨。

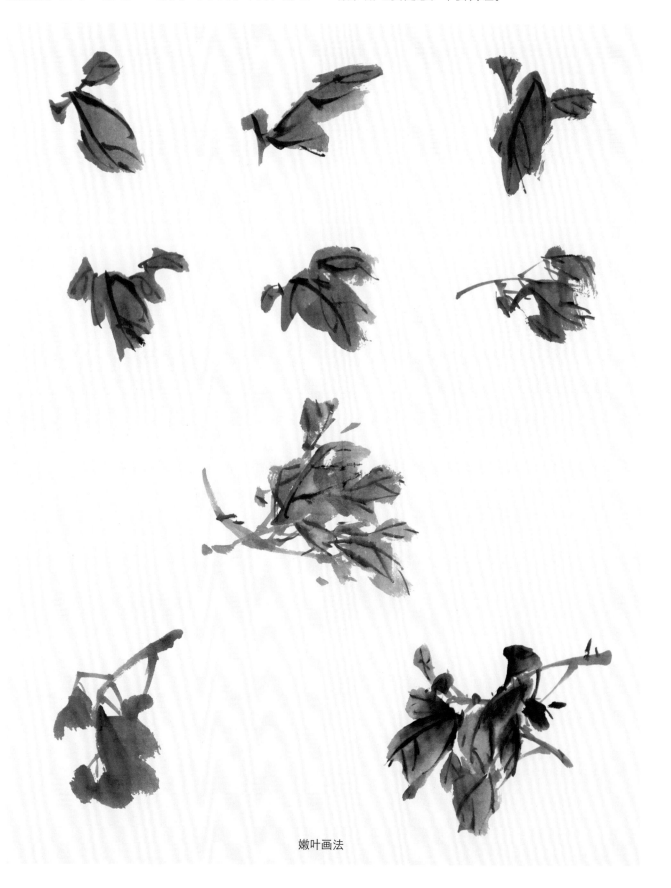

嫩叶画法

2. 老叶的画法解析

用花青加水再加微量的墨调匀，用大号斗笔的笔尖调墨画老叶。牡丹老叶生长叫三叉九顶（叶分三片，中间一组，两边各一组，共九片叶）。画时先画大片叶的一组，再根据长势组合，注意疏密关系，有浓淡之分。纸半干时勾叶筋。

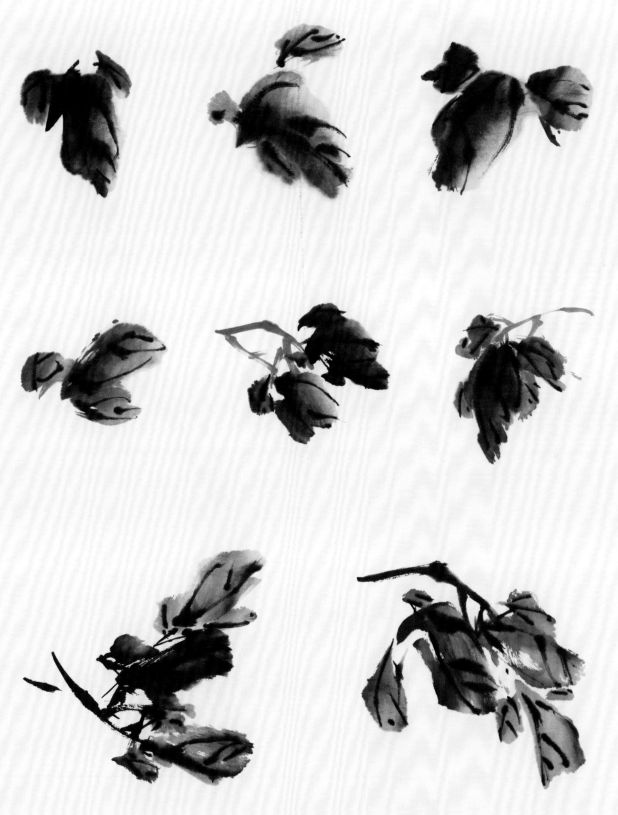

老叶画法

第五章 写意牡丹枝干的画法

牡丹枝干分草本和木本：上半部为草本花和叶，冬天时落叶；下半部为木质较硬的枝干无叶，春天长芽和花苞。

画时用兼毫笔把赭石色调稀，用笔尖调墨，先画第一枝粗干，画时出笔要快，用笔有力，有顿挫，有转曲，有飞白。画第二枝时要比第一枝细，如第一枝是弯的，第二枝一定要画直。画第三枝时要穿插，一笔长，二笔短，三笔破凤眼，用上画兰花的口诀。枝干的组合很重要，关系到整幅画的效果，先根据花朵的长势来画枝干，画枝干和花时一定要接气。注意开合转的含义，要有粗有细，有浓有淡，有远有近，有前有后。画牡丹嫩枝，用嫩叶色画，花头高出的可画嫩枝。一般花头下都画老叶，枝干为叶所盖。

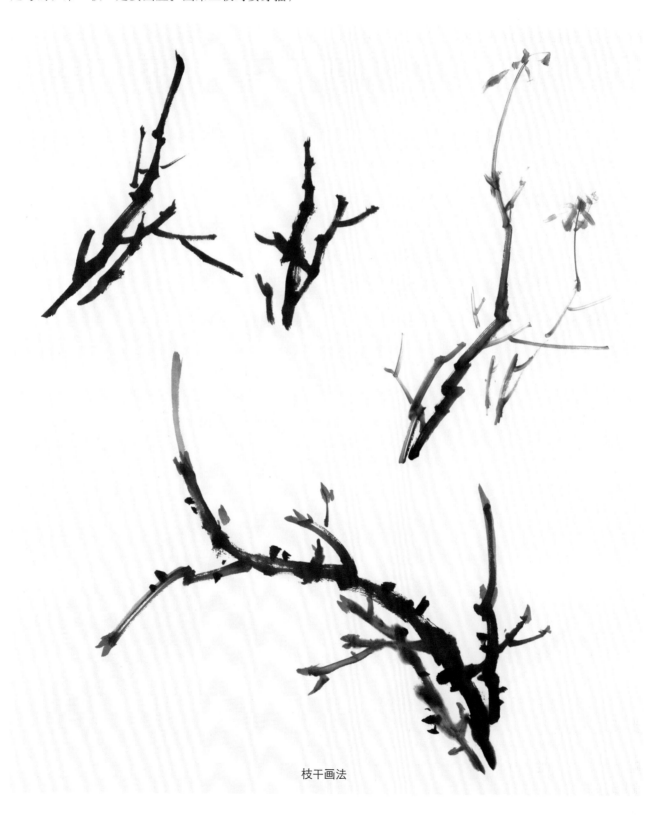

枝干画法

第六章 写意牡丹花朵、枝干、叶的组合

先根据不同尺幅的生宣纸打好腹稿。然后确认好牡丹长势方向，安排花朵的朝向排布。以主要花朵为主，先画好主要花朵，画得稍大些，次要花朵稍小一些，间隔约一朵花的距离。这样画面主次分明，有大有小。花朵方向不一样，注意色彩的变化和统一。

接着用花青加藤黄调出汁绿色，再加曙红，调嫩叶色，笔尖蘸胭脂，画花托、嫩茎和嫩叶花苞。用浓胭脂勾叶筋。嫩叶一般画在花朵的左右下角，也根据构图的需要画在花朵的周围。叶有方向、大小变化，嫩叶不宜画得太多。

用大斗笔调花青加墨画老叶。要根据花朵的长势画叶，画时有大有小，有主有次，有疏有密，有浓有淡，有远有近。等纸半干时勾叶筋，勾时要随意，不要面面俱到，要意到笔不到。

花叶画好后画枝干，根据画的布局结构来画，合理布位。先用较浓的墨和赭石调出主枝色，画出主枝干。再用稍淡的墨画次干、穿插枝干。注意干与干之间的距离。接着用小狼毫眉笔画花蕊，根据画的轻重要求，在枝干上点苔点时，一点大，二点小，有一定距离要求，不宜点在一堆。最后根据画面落款、盖章。落款字写多少，根据留白位置大小来决定。

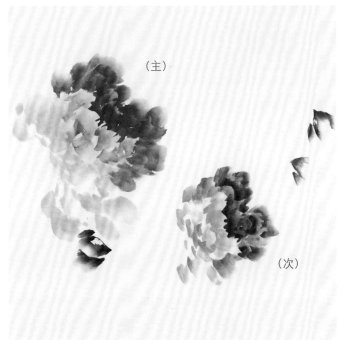

（主）

（次）

步骤一：

在斗方形的纸上先打好腹稿立意，安排好牡丹花头的朝向、大小对比。注意色彩对比和花蕾的位置与大小。

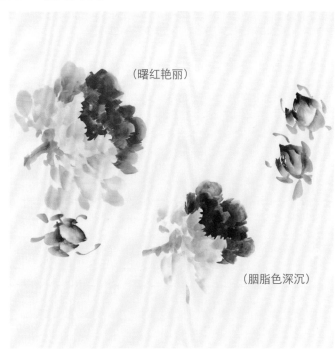

（曙红艳丽）

（胭脂色深沉）

步骤二：

再在花朵和花苞底部画出嫩叶色和花托，灵活随意地转换笔尖的方向，注意色彩的变化，要互相制约。

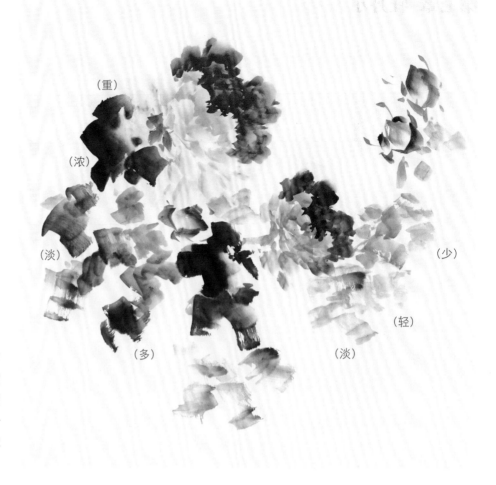

（重）

（浓）

（淡）

（少）

（轻）

（多）

（淡）

步骤三：

　　用嫩叶色画出嫩叶，用大斗笔调花青墨画老叶。画时根据花朵的方向、长势画叶。朝同方向画能画出牡丹花的灵动感。画叶子时，注意疏密、聚散关系。

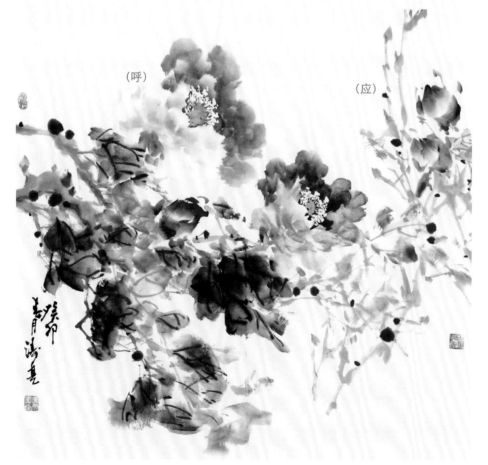

（呼）

（应）

步骤四：

　　再画枝干与花之间的线条，决定花的姿态。从枝干的起点，开、合、转、呼应都用线来实现，因此画枝干的粗细、长短、多少、穿插、浓淡及以叶梗的连接都能影响整个画面，使之生动有气势。连线气贯便有姿态，有风动感。最后题款、盖章，根据画面的空间留白，决定题字的多和少。

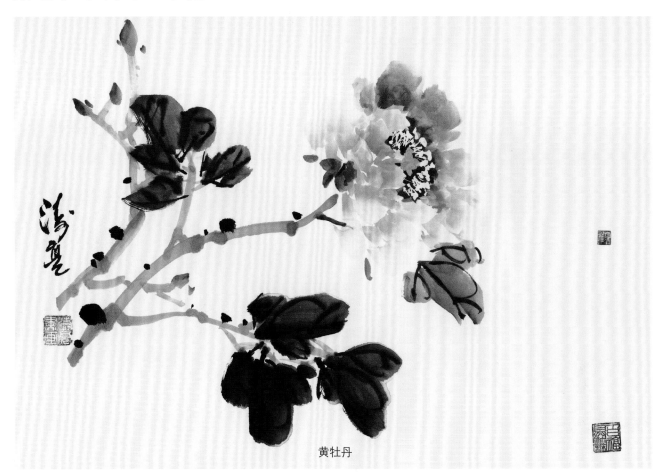

黄牡丹

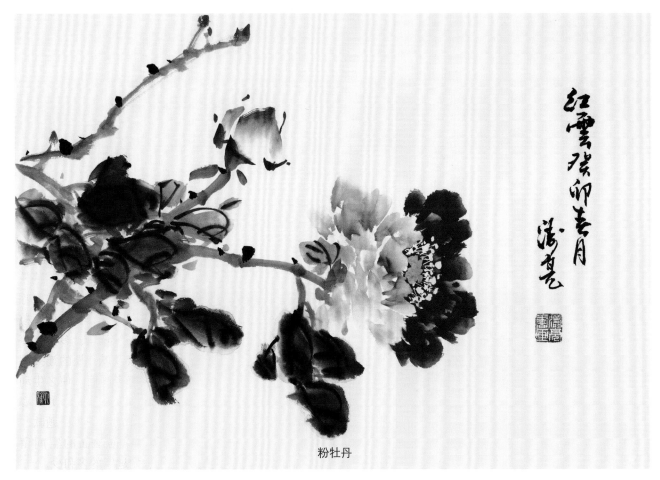

粉牡丹

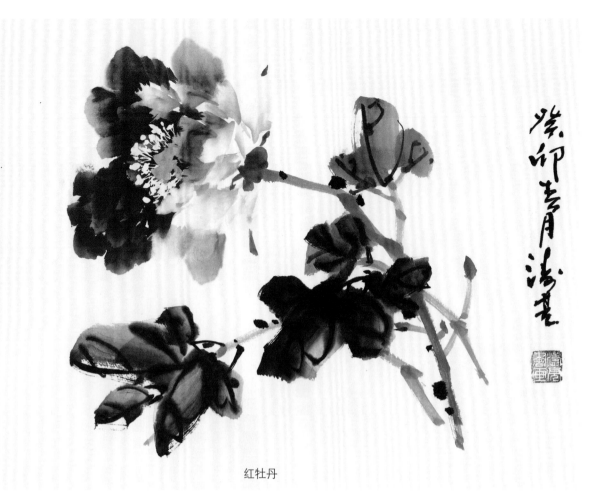

红牡丹

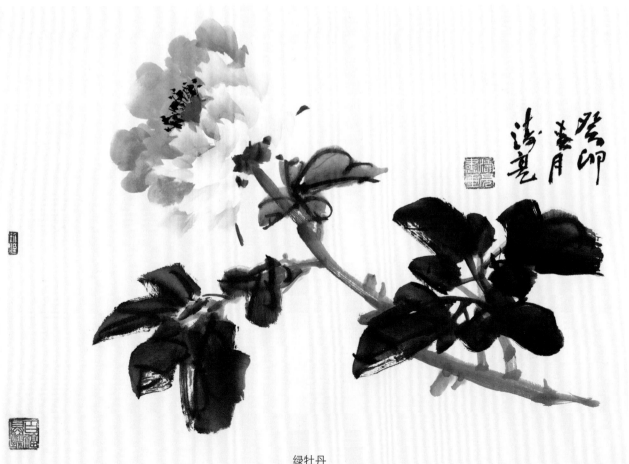

绿牡丹

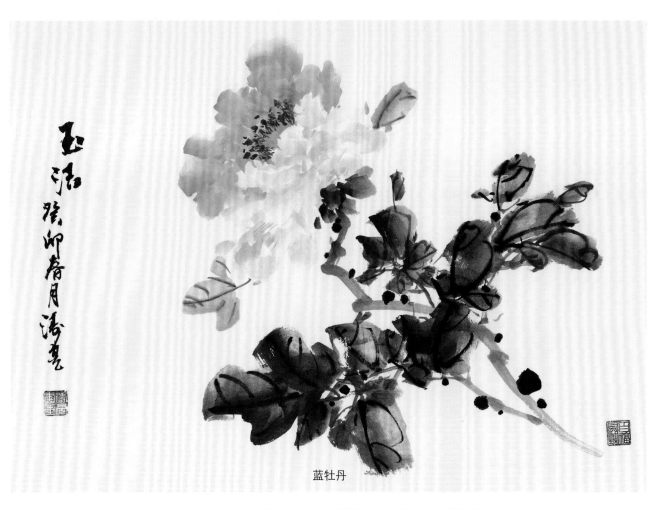

蓝牡丹

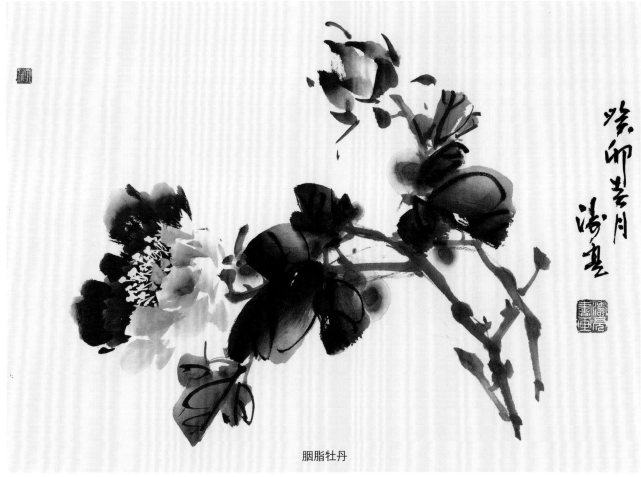

胭脂牡丹

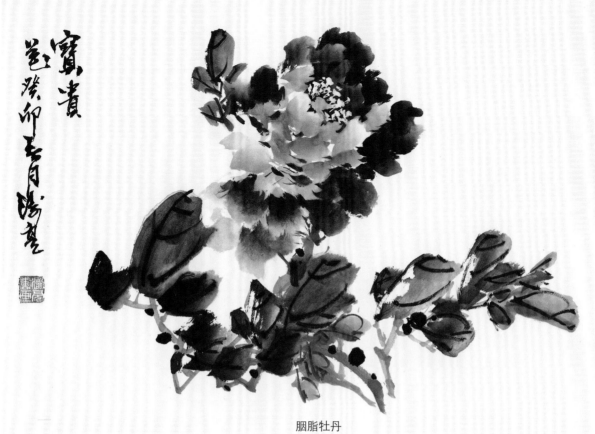

胭脂牡丹

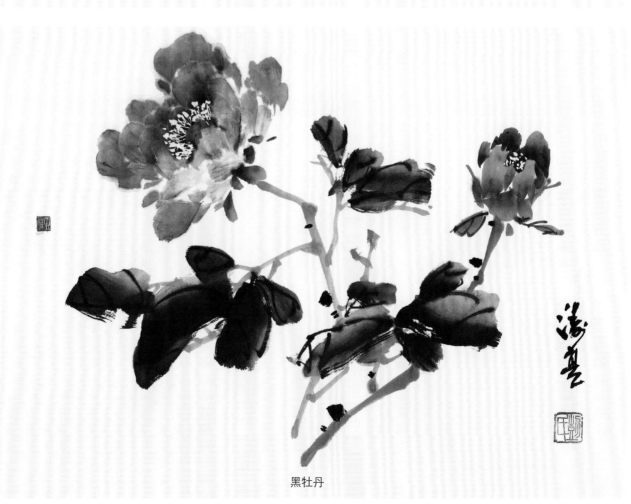

黑牡丹

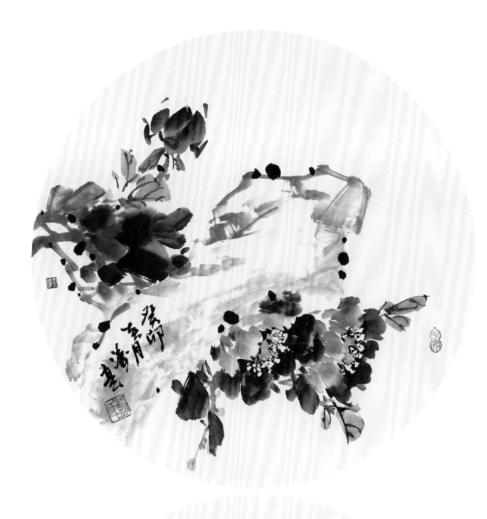

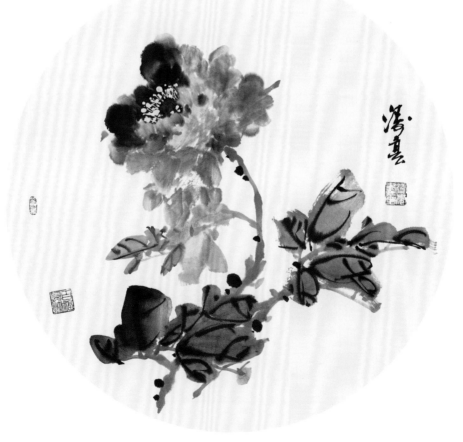

一组牡丹扇面

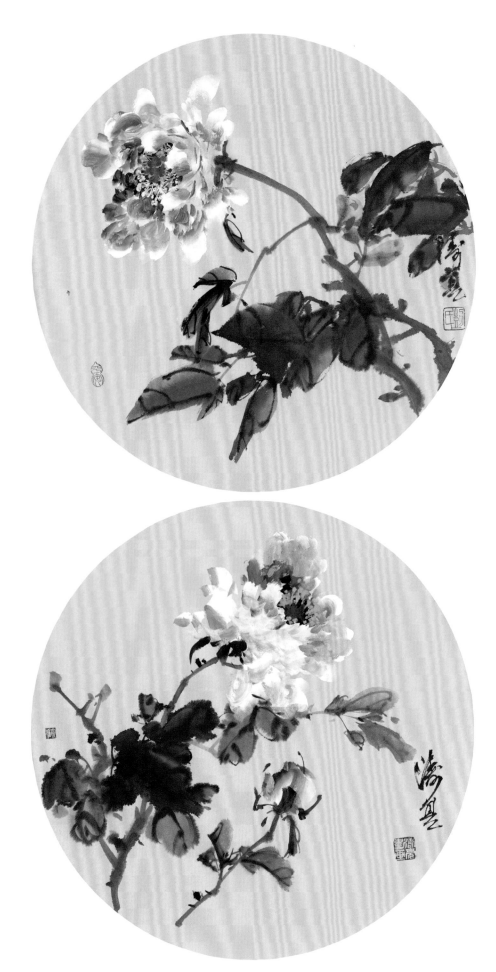

一组牡丹扇面

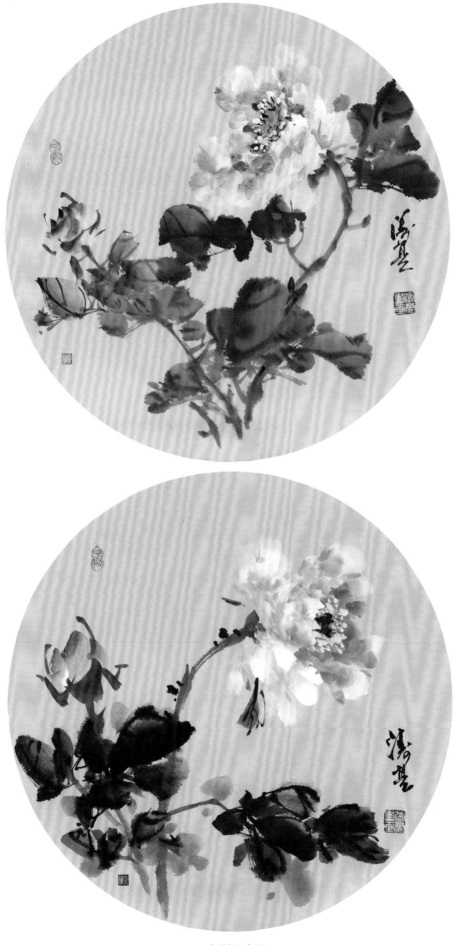

一组牡丹扇面

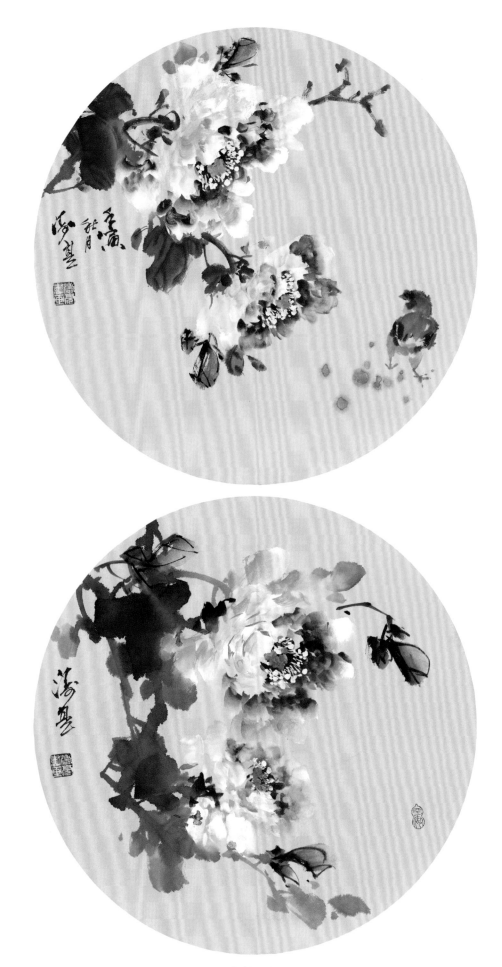

一组牡丹扇面

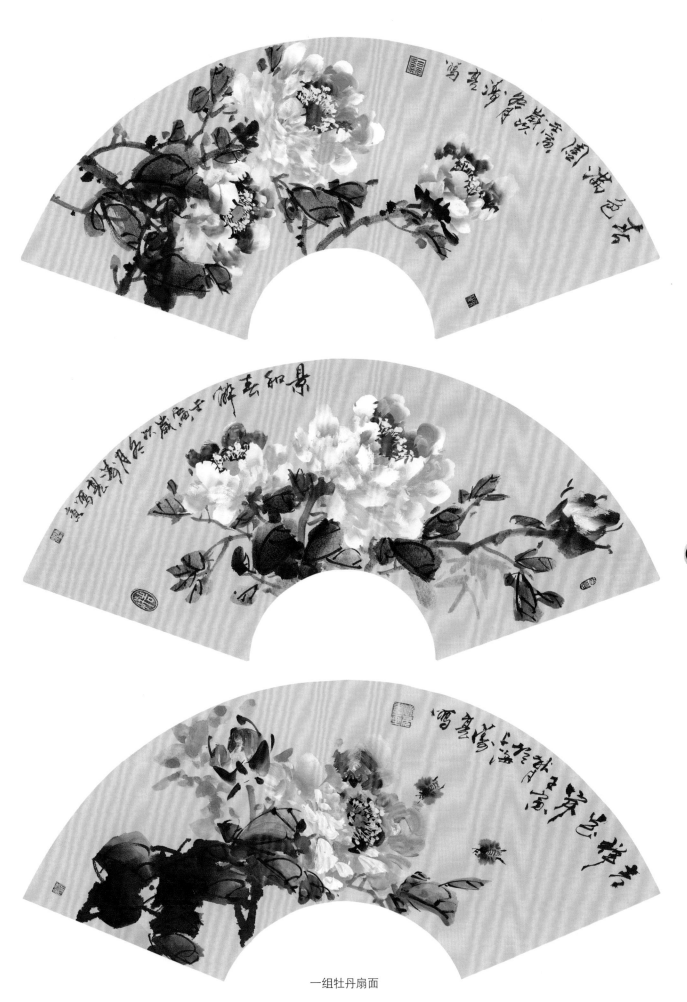

一组牡丹扇面

第八章 不同条幅的牡丹构图步骤及示范

在各种条幅的生宣纸上，首先要考虑如何构图，准备以哪种方法构图，以及花头生长方向等。在画时注意花与花苞、叶、梗之间的关系。注意花朵之间的大小比例，花与叶如何组合。然后是花色的浓淡、冷暖对比。注意花朵、花苞、叶、茎之间的主次、聚散关系。要突出主题，叶配合花朵，枝干是构图的关键，关系整幅画的成败。构图时必须注意气势接气，呼应平衡。留白的空间不能相等，这样画时花枝和叶有藏露。创作时，把这些相互之间的关系处理好，画面才能生动，有灵气，达到创作的要求。平时注意观察牡丹的生长过程，多练习写生，积累足够经验后画时才能得心应手。

1. 扇形构图

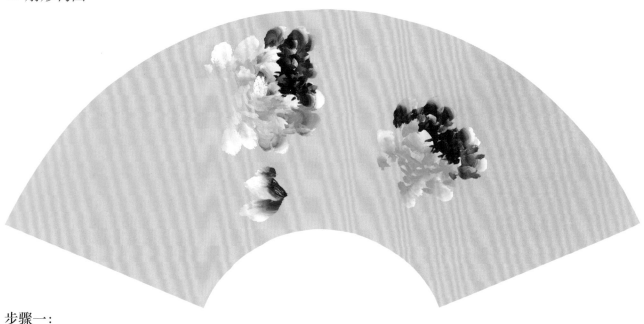

步骤一：
先在扇面上确定牡丹花头、花苞和花朵的位置。

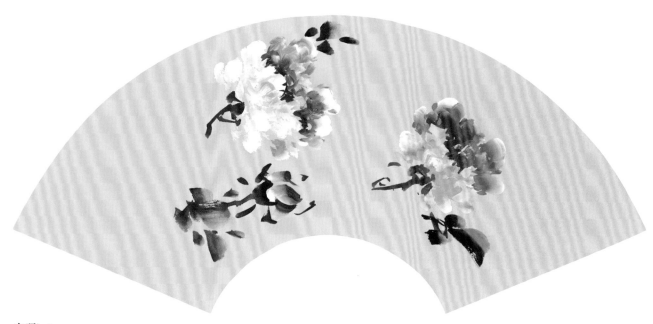

步骤二：
接着画牡丹花托和嫩叶。

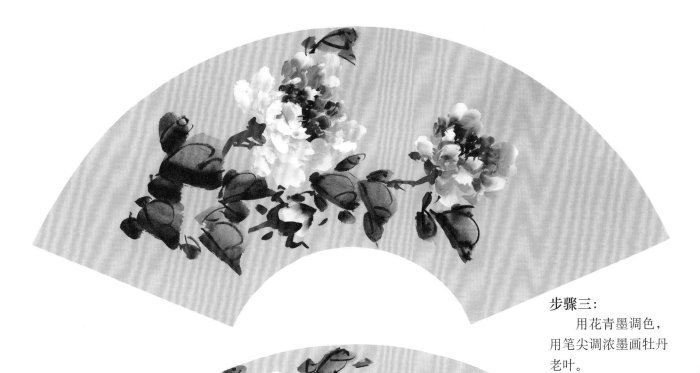

步骤三：

　　用花青墨调色，用笔尖调浓墨画牡丹老叶。

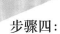

步骤四：

　　根据花势画枝干，先用浓墨勾叶筋，再用胭脂勾嫩叶筋，接着画雄蕊和雌蕊。

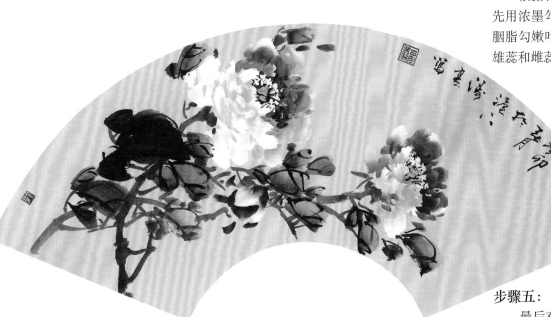

步骤五：

　　最后在扇形右上方空白处题款、盖章。

2. 圆形构图

步骤一：

先在圆形纸上构图，确定位置。用白粉和曙红调成粉色，画出花朵的反面花瓣。画时用线要随意、松散，画出花朵的方向。

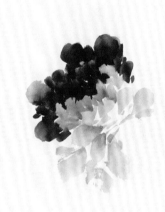

步骤二：

用笔尖调曙红和胭脂画正面花瓣。画时花瓣有大小之分，花瓣之间留有大、小缺口。花朵中心用笔紧凑和反面的花瓣形成反差，一紧一松。

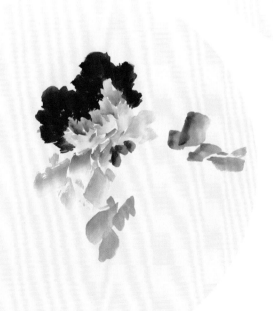

步骤三：

用嫩黄、花青调曙红，调成嫩叶色。笔尖调胭脂画嫩叶，用笔一笔大，二笔小。用书法用笔，用笔角度方向都不同。

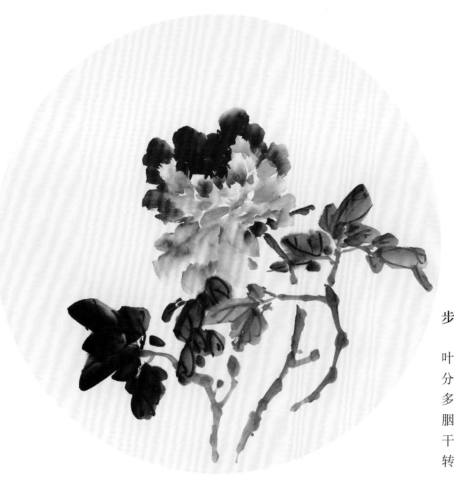

步骤四：

　　再用花青墨画老叶。画老叶一定要有重点部分，并将这部分画浓些。叶片大些，叶不宜太多。用勾线笔浓墨勾老叶筋，用胭脂勾嫩叶筋。用赭石和墨画枝干，用笔根据花势，线条顿挫、转弯。

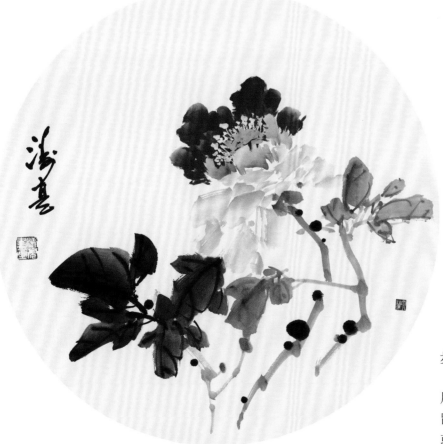

步骤五：

　　用淡黄色画牡丹花的雄蕊，用三绿色画雌蕊。最后根据画面留白空间题款，由画面决定题款或穷款（穷款题字较少）。

3. 斗方示范图

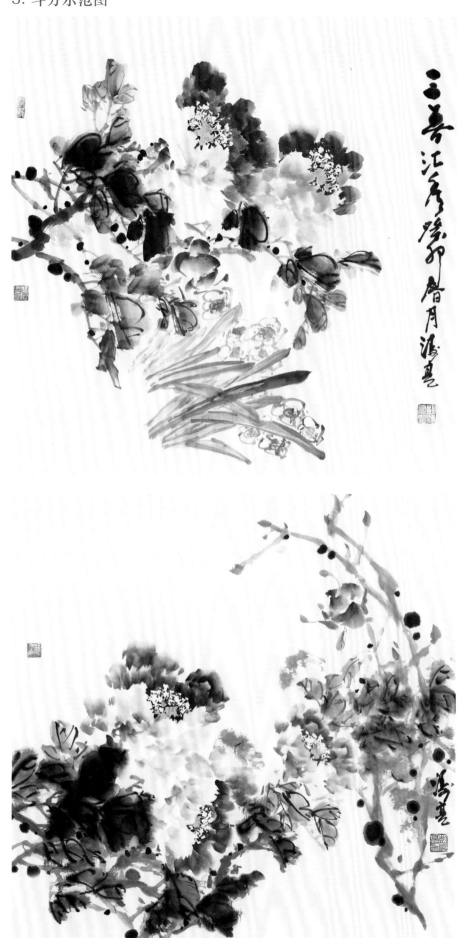

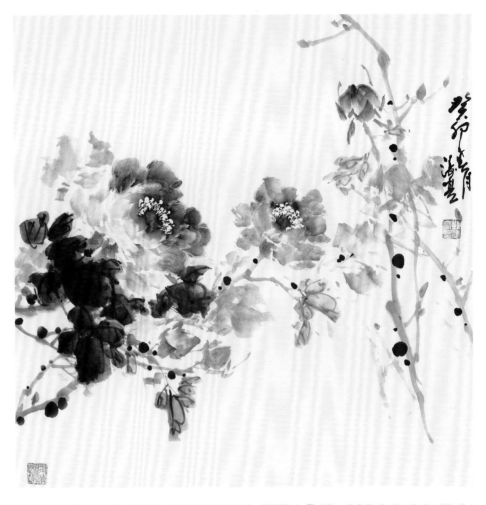

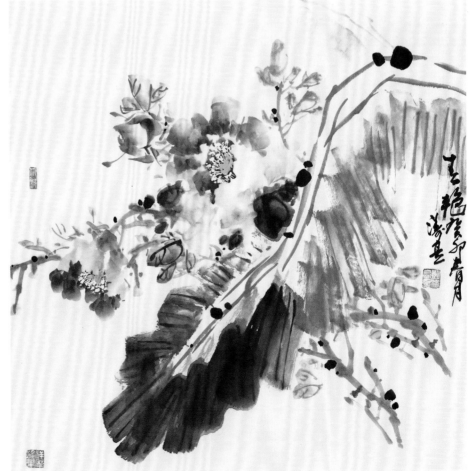

5. 横幅示范图

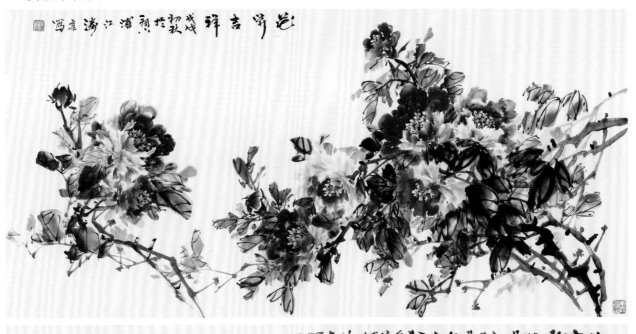

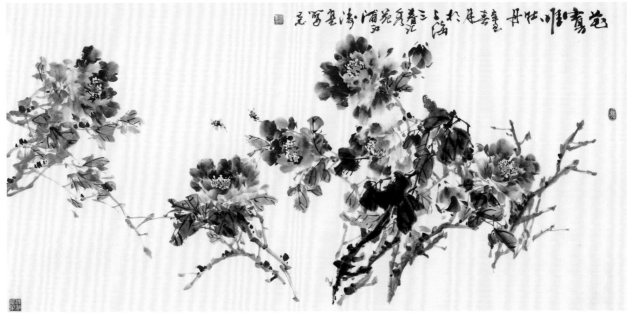

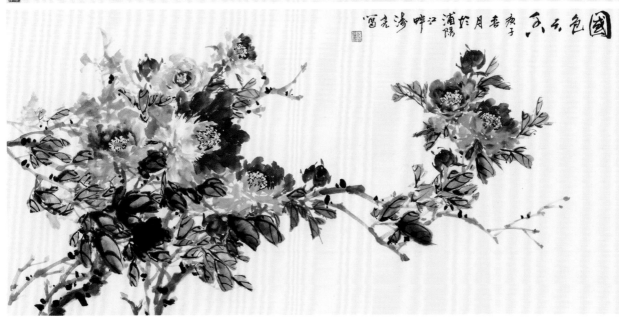

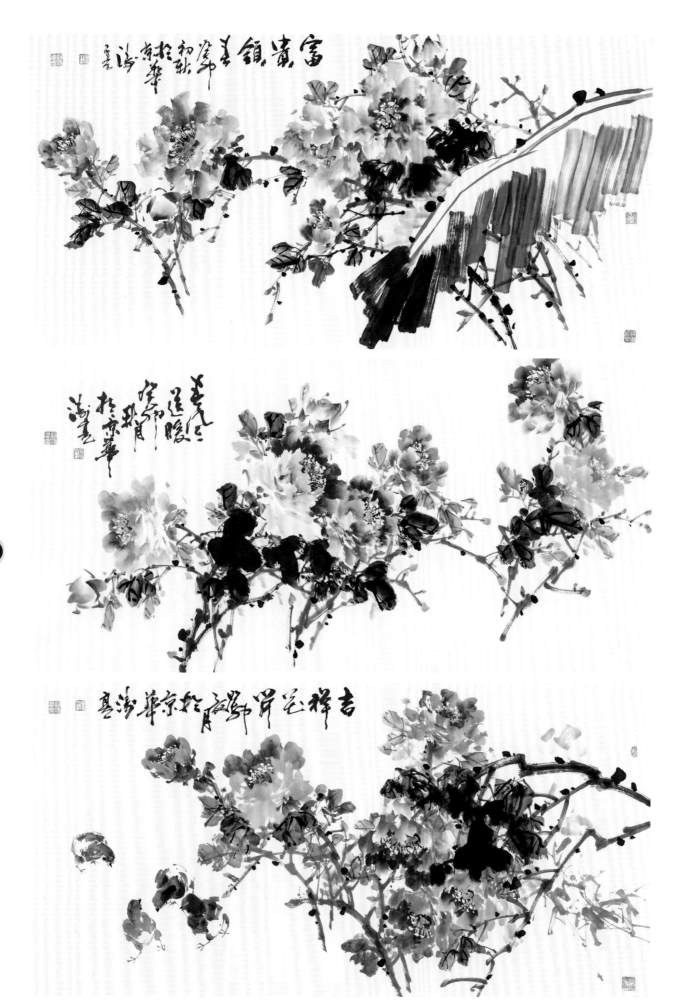

第九章 各种条幅牡丹构图图解

三线构图是绘画常用的方法，三线交搭在构图中定大格局、主骨架，发展的动势。三线分主线、辅线和破线。三线构图的运用，可使画面妙趣横生、灵活生动。

1. 扇形构图

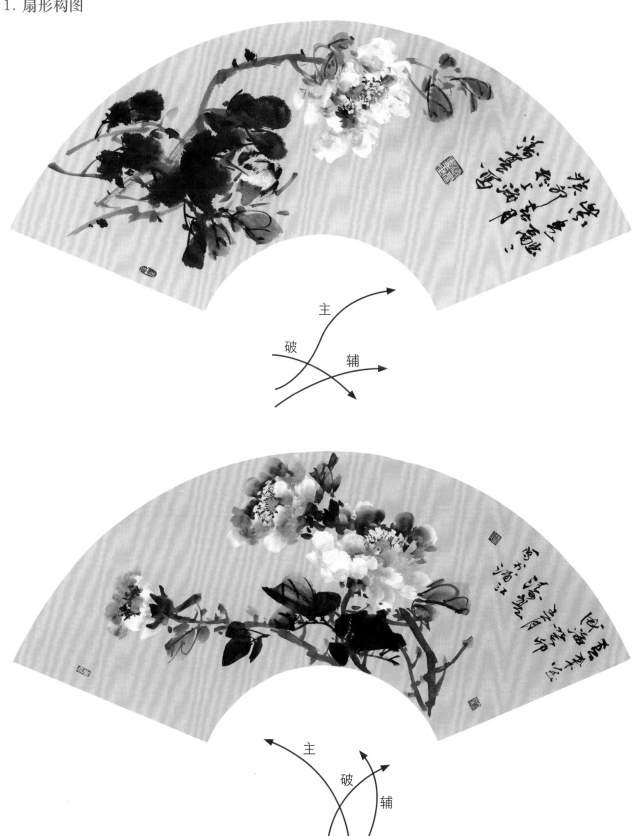

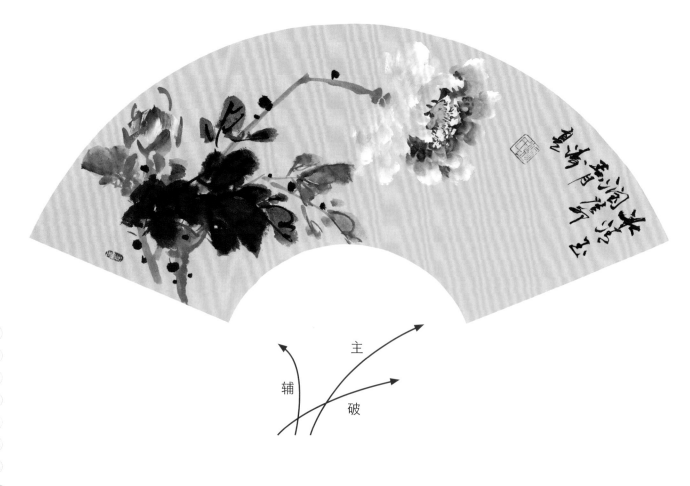

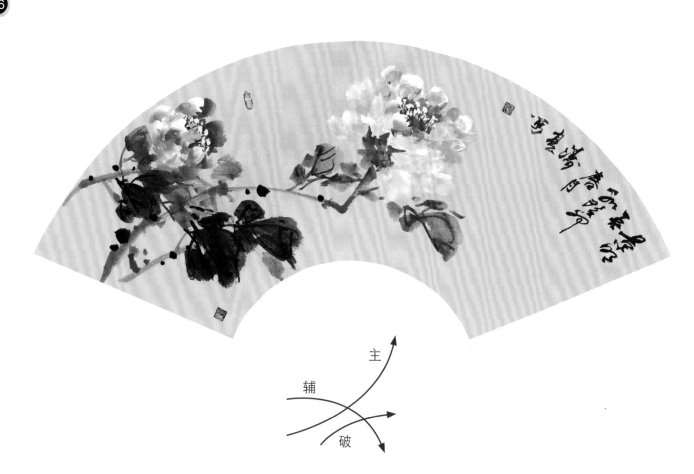

2. 圆形构图

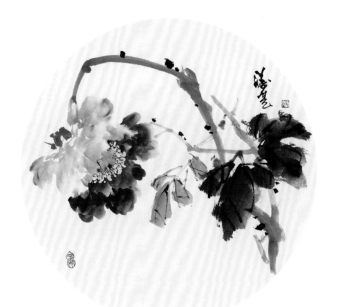

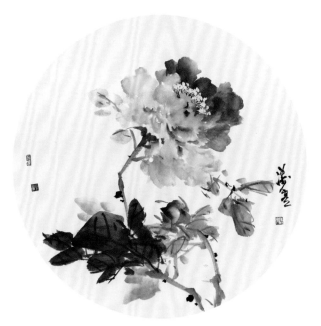

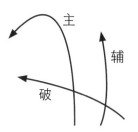

主

辅

破

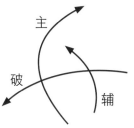

主

辅

破

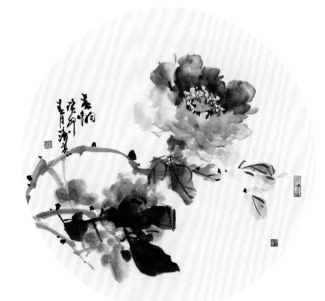

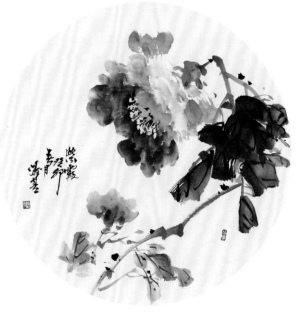

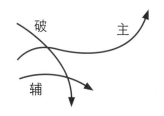

破

主

辅

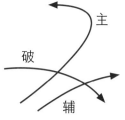

主

破

辅

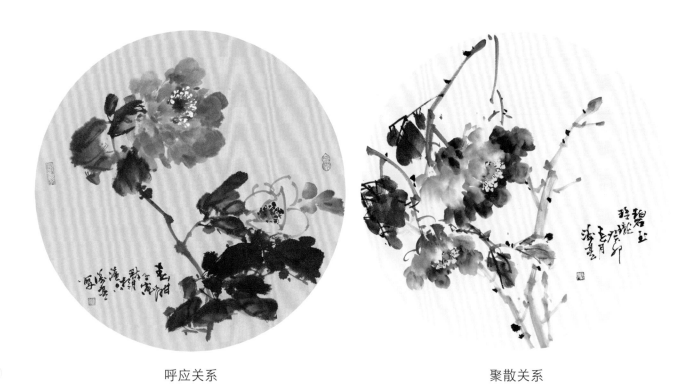

呼应关系

聚散关系

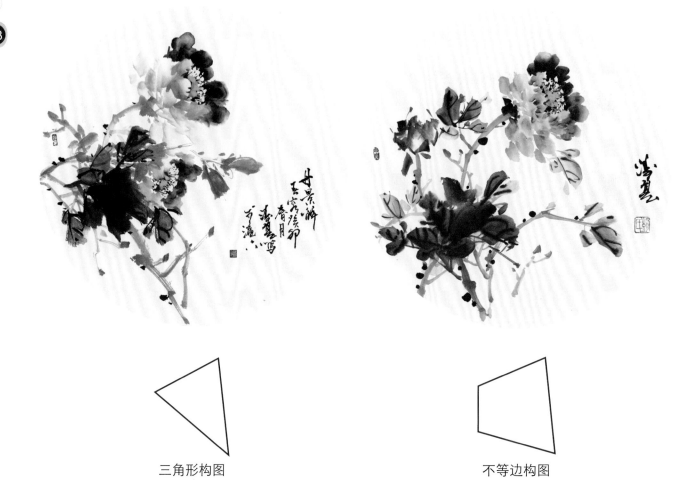

三角形构图

不等边构图

3. 立幅构图

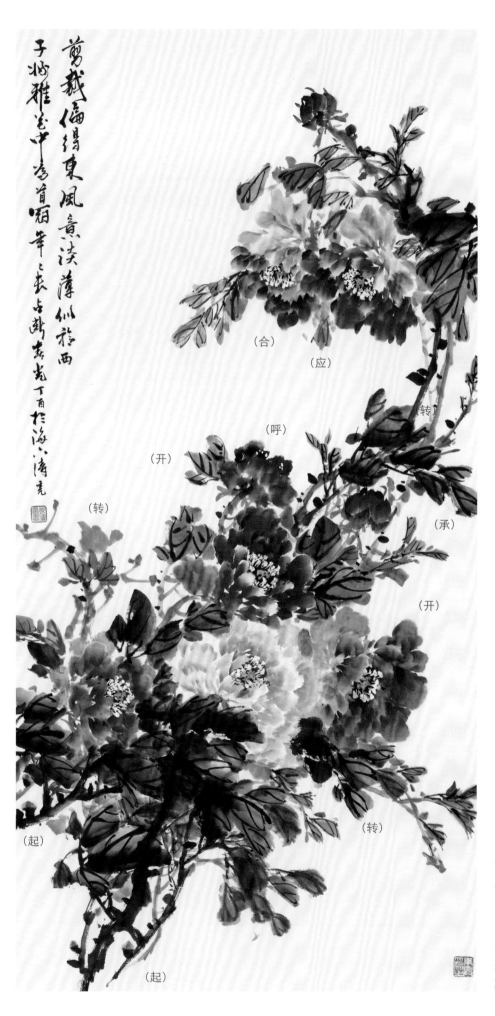

立幅牡丹图从左下角出图，下主上次，下呼上应，画面的牡丹长势和人形相似。起画的牡丹枝干像人的腿，两边分转的嫩叶老枝像手，上半部分转的地方像人的颈部，对应的花朵像人的头部，牡丹花朵有大有小，整幅画的相互关系处理得很巧妙。

4. 横幅构图

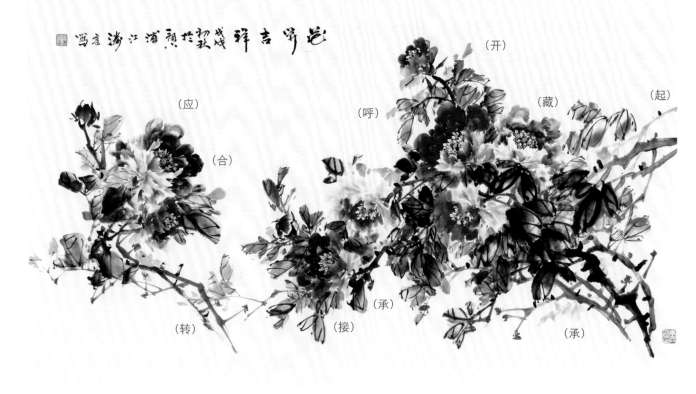

　　上图为四尺横幅牡丹图。画面从右侧出枝干，向左发展。右主左次，右聚左散，右呼左应，转合自如。花色浓淡、冷暖有对比，与叶色彩总体关系处理巧妙，整幅画面艳而不俗、生动活泼、欣欣向荣。左边牡丹婀娜多姿、美丽动人。

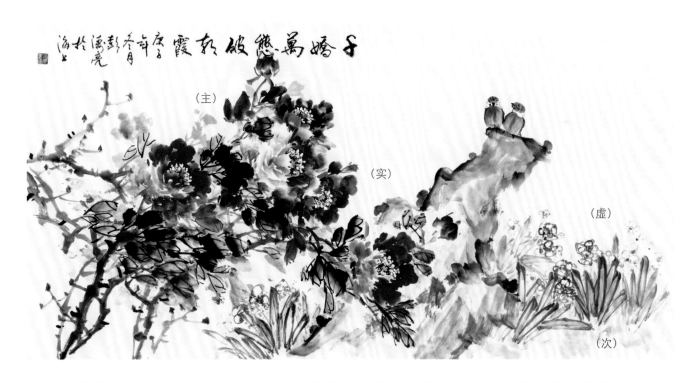

　　此横幅牡丹图从左下和左中出枝向右发展，牡丹花朵较聚集，主题突出，山、石、鸟为转接，牡丹为实，水仙为虚，对比鲜明，高低起伏。

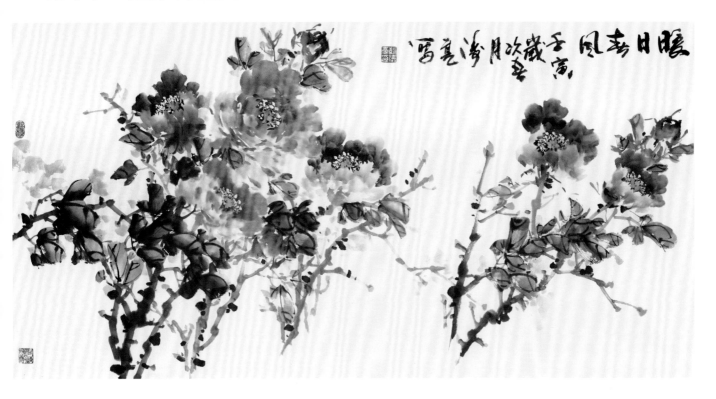

《暖日春风》

两丛牡丹斜势而动，向丽日而开，美艳无比。花瓣层次分明，色彩丰富，有风动香飘的感觉。

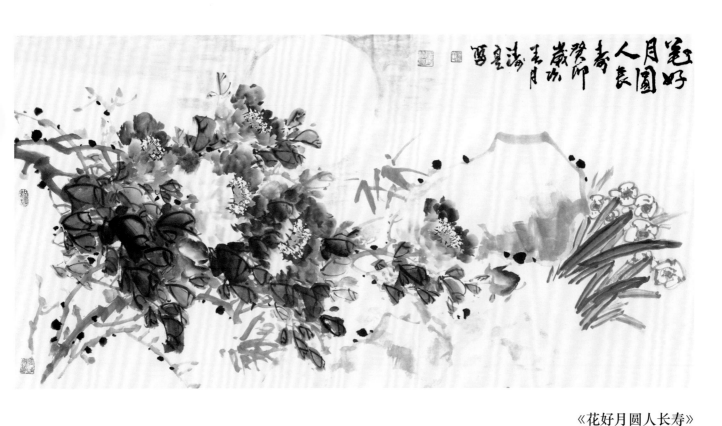

《花好月圆人长寿》

构图从左向右倾斜，以牡丹为主，以石头、水仙、竹叶为辅。上方中间画了圆圆的月亮，显得美丽动人，象征家庭美满。

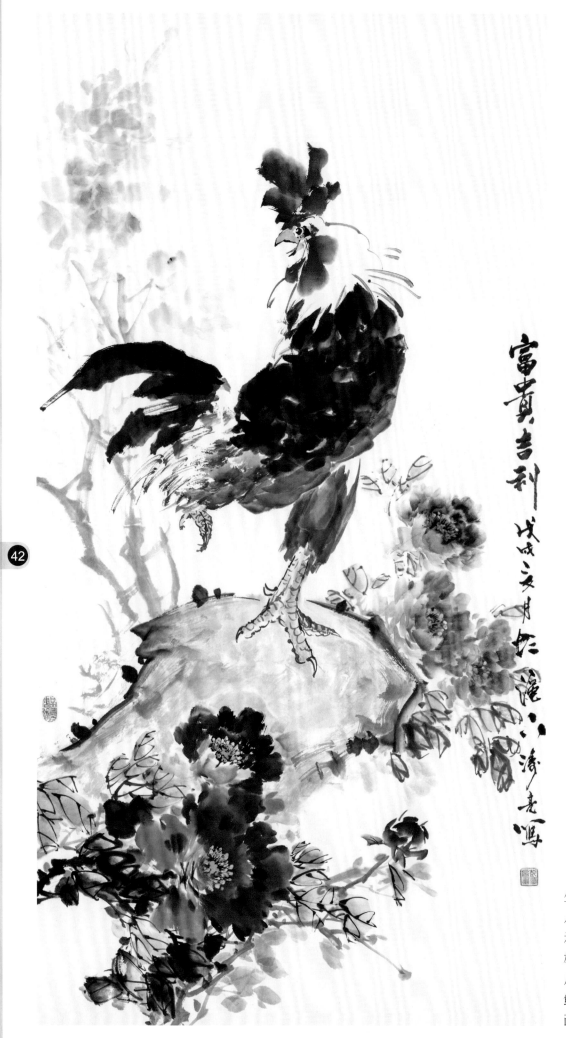

《富贵吉利》

　　整幅画面看上去
生气勃勃，公鸡冠和
爪都以夸张的形式展
示。公鸡站在山石上
雄壮威武、神气十
足，气韵生动。配上
鲜艳、奔放的牡丹，
画面赏心悦目。

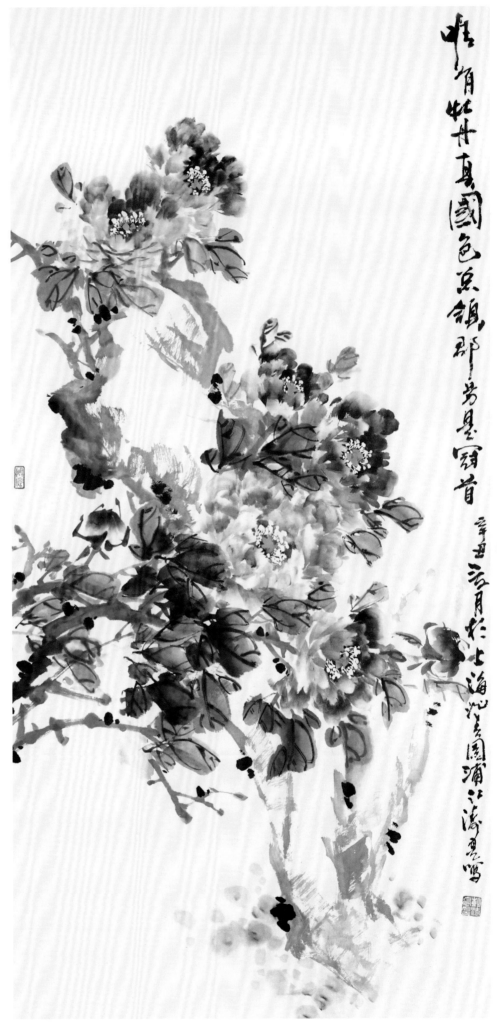

唯有牡丹真國色，花開時節動京城。辛丑三月於上海池氏意圖蒲江濤題唱

《山石牡丹图》

画面山石从右下方向上而立，牡丹从左下方斜势而生。石头支撑着牡丹，使牡丹生长有靠山，寓意富贵有靠山。山石顶上长出的牡丹回头观望，相互呼应，生动有趣，气韵贯穿，令人回味。

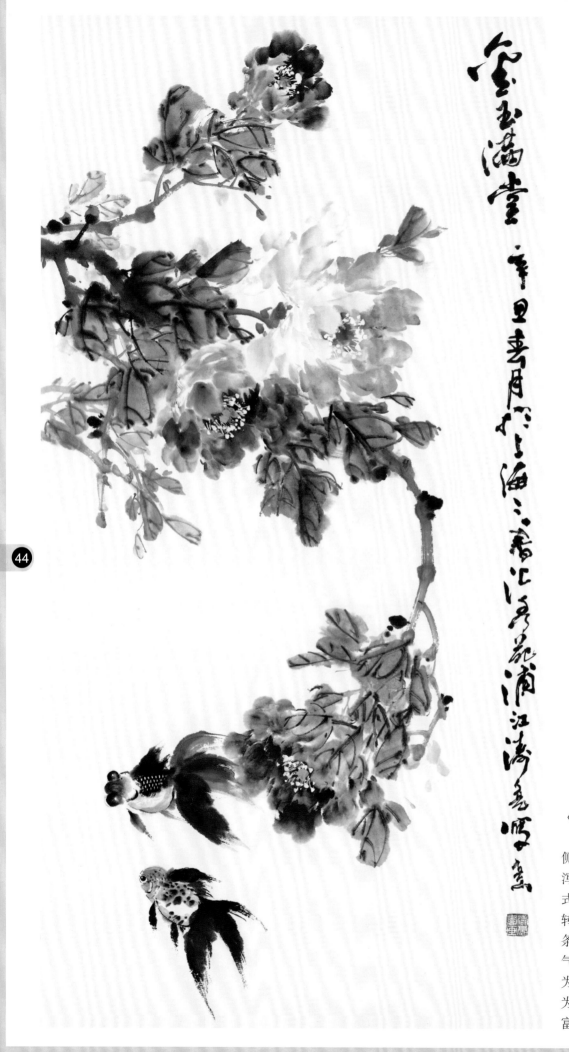

《金玉满堂》

　　这幅画构图从左
侧向上和向下斜势倾
泻而下。这种构图形
式尤显动势强，下方
转弯花头处又画有两
条金鱼，显得更有生
气。牡丹花以绿牡
丹为中心，曙红胭脂色
为辅，使色彩更为丰
富，艳而不俗。

殷勤东风公甲岸似芳歌后上楼台
数蓇僛艳火中出一片异毒兮上来
辛丑年青澄

《东风春色图》

这幅画是右上方向左下方倾泻而下的构图。下方牡丹转变向上，和上方牡丹相呼应。而两丛牡丹相互对语，像风吹摇曳，翩翩起舞，婀娜多姿。

谁留冷艳
癸卯春月
溥鱼写于
京华

46

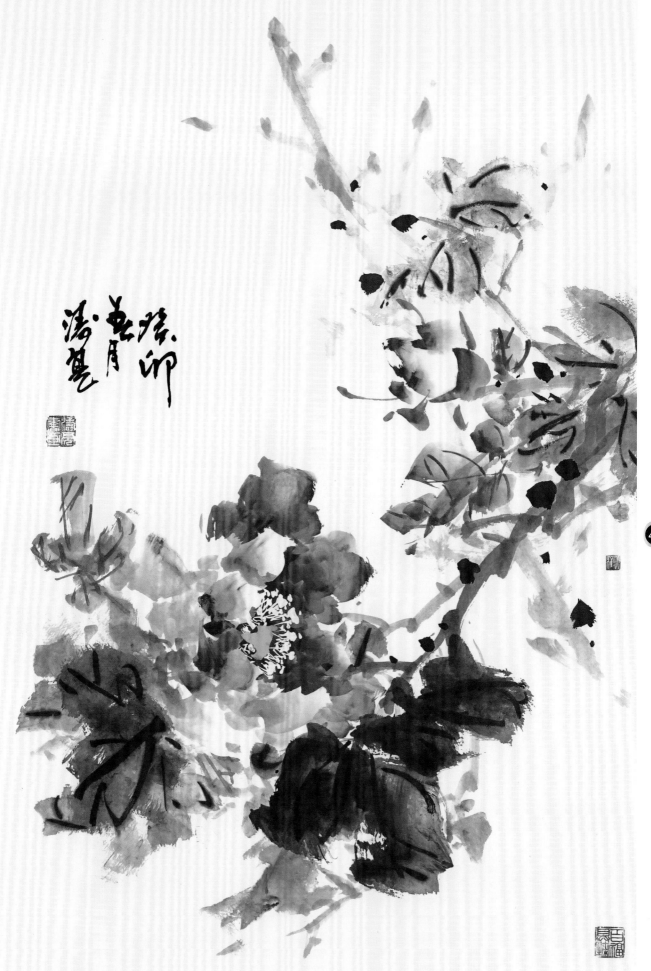

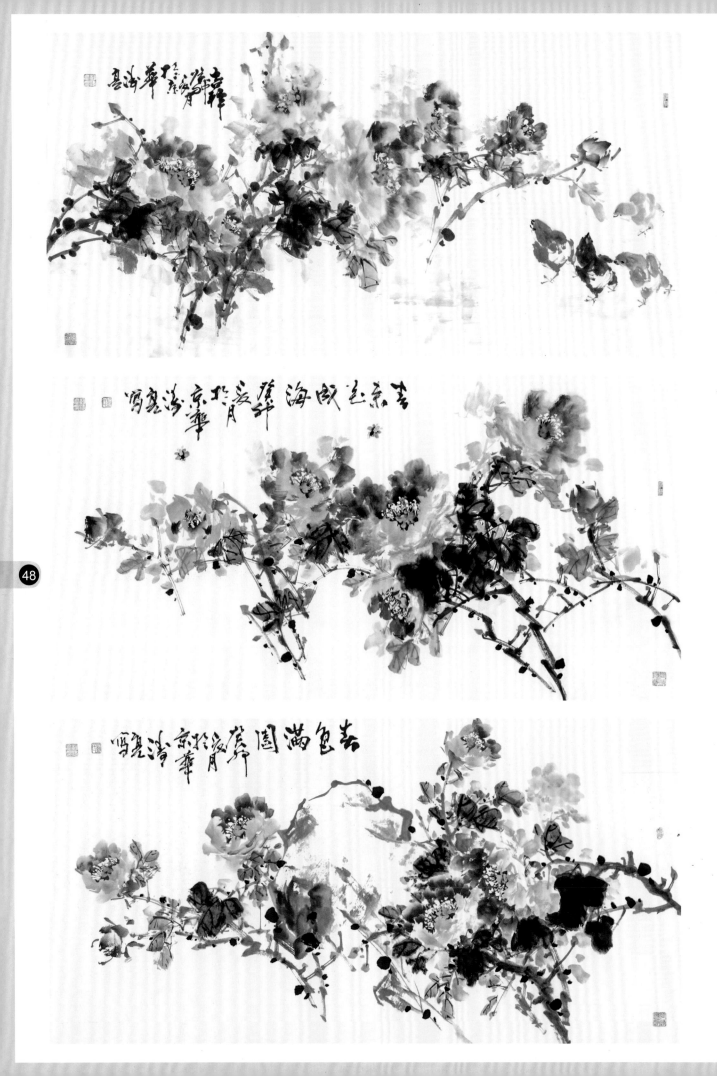